Larssons.

Text och bilder i den här boken är hämtad från PDF-fil publicerade på Göteborgs Universitetsbibliotek och är baserad på den utgåva som publicerades på Albert Bonniers Förlag i 1902.

Publicerad av

Wichne Bok

2019

www.wichnebok.no

Larssons.

ETT ALBUM BESTÅENDE AF
32 MÅLNINGAR
MED TEXT OCH TECKNINGAR
allt AF CARL LARSSON själf

Till

GUSTAF UPMARK.

När du gick bort gick åter en af de vänner till mig bort, som med råd, dåd och samkänsla gjort det möjligt för mig, att, under min hittills gångna lefnadsbana, få, i min konst, de ord sagda, som skall göra det lättare för mig själf att en gång lämna mina kära och denna sköna jord.

Efter jag nu blifvit satt i tillfälle att gifva ut denna bok – jag vet att ingen skulle hafva blifvit mera glad åt den än du! – använder jag dess första blad till att därpå uttala mitt tack till dig.

Ditt minne skall städse vara af mig älskadt och äradt!

Vårt Sverige. 1902.

CARL LARSSON.

NÖDVÄNDIGA FÖRETAL.

Mors ungdomsporträtt.

I.

År 1853 dödföddes jag. När man senare på da'n – det var den tjuguåttonde maj – genom ovarsam behandling af det lilla liket fick det att skrika, visade man det ett större intresse, och detta har ytterligare under årens lopp ökats till den grad, att förläggaren af detta album (eller hur det skall kallas) kunde anse med sin fördel förenligt att skrifva till mig:

«Den odeladt stora framgång, som kommit ditt 'Hem' till del, och som, glädjande att säga, tyckes hålla i sig, har kommit mig att tänka på att få någonting nytt i samma väg.

Mitt förslag är att få ge ut såsom ett planschverk till julen en serie reproduktioner i färgtryck af 24 dina barn- och familjetaflor! Hvad säger du därom? Du skulle skrifva en text till, naturligtvis, och med litet textgubbar! Och det behöfde visst ej bli ett upprepande af hvad du sagt förut i 'Ett Hem' och 'De Mina', ty det finns en ny utgångspunkt att ta det ifrån: du blir 50 år, gamla gosse, till julen (eller några månader efter, men det gör ingenting) och där är en ypperlig anledning att stanna ett tag på vägen, se dig om, samla dina ungar omkring dig och visa fram för världen, och på samma gång tala om för alla dina vänner i allt Sveriges land hur dessa 50 år ha varit för dig.»

Jag blef något till glad! Och för att höja min glädje dref jag honom genom idelig påtryckning till att öka bildernas antal till trettiotvå.

Hå-hå-hå!

Var nu beskedlig igen, läsare och tittare! Jag *vet* min ringhet och ofullkomlighet. Och här är samlingen. Bläddra i den då och då, så är du snäll.

II.

är jag för ett par år sedan en klar vårmorgon såg Norra latinläroverkets sjuhundra pojkar uppställda i fyrkant för att hålla gudstjänst, när jag såg detta blifvande Sverige, när regementsmusiken klämde i med «Din klara sol går åter opp» och sedan en stämma i målbrottet läste «Fader Vår» åt skogen och Välsignelsen bakfram, då blef

det mig och mina känslor för mycket, och tårarna dumpo via nässpetsen ner i hatten, en riktig vårflod, som välan kom från »sjöarna däruppe» som man säger här i Sundborn.

Korum.

Då sade jag mig: detta skall du måla, ty för detta har du kännt!

Så är också förhållandet när jag målat dessa mina barnbilder från mitt hem. Motiven hafva trängt sig på mig, men här har det i regeln varit *leendet* som sagt mig: sätt dej tvärt ner och måla.

Mången mamma har förevisat mig sina små fulingar och sagt: äro icke dessa ena riktiga carllarssonsungar?

Jag har myst blygt och tegat falskt. Ja, af den sorten finnes det alldeles för många millioner för att de skola kunna räknas till rariteterna.

Nej, jag tror, att just därför att de äro så «allmängiltiga» har jag kunnat intressera med dessa barnbilder, och därför hoppas jag också kunna fortfarande göra detta, när nu en så pass stor del af dem komma samlade eder i handenom.

Esbjörn ropar:
Kalason, kalason!
och Kersti skaldar:
Krokodilen han far emot stjärnan opp
bland stora moln och skyar.
Och midt uti stjärnan jag ser honom nu,
hi-nu-hu, hi-nu-hu!

BOKENS TITEL.

Den generade dig kanske, men man skall ju kalla allt vid dess rätta namn. Nu är det så att jag inte tycker att dessa sonnamn äro några namn. När mina två äldsta pojkar skulle byta om skola, tyckte jag de skulle passa på och äfven byta om namn, hitta på hvilket som helst, hur anspråkslöst som helst, eller rättare sagdt, så anspråkslöst som helst, men ett som uppfyllde ett namns bestämmelse, den att särskilja dem från andra. Men pojkarna, som annars äro fogliga nog, satte sig på tvärn och voro i detta fall såsom besatta af det s. k. namnet Larsson, och när Pontus gjorde upp ett förslag till kompromiss genom att – på rena allvaret! – förklara sig villig antaga namnet Petterson, så fick det vara.

Vore jag kung – och detta ville jag icke vara på andra villkor än såsom envålds dito – så skulle en ukas utgå att alla på «-son» inom en vecka – ty det vore ingen tid att förlora – skulle taga sig ett namn som dög, må han eller hon af undersåtarna taga det efter sin teg, sin ko, sin älsklingsblomma, sin favoriträtt; eller ur luften, eller ur vattnet.

Jag återgår till pojkarna. Ulf fick snart anledning ångra sig. I samskolan, där fyra af mina barn till en början gått, hette det alltid «Lilla Ulf», och när Ulf ej kunde sin läxa eller hade fuffens för sig, och Anna Whitlock med rysligt sträng röst sade «Ulf lilla», så gnodde den lilla slyngeln bara upp till katedern, slog armarna kring tant Annas hals och gaf henne en kyss, och då var Annas skolföreståndarinnevärdighet ej värd ett dugg. Det blef annat i «Södra latin». Där hördes en

sträf karlröst vråla ett kort, klämmigt *Larsson*. Ulf var fullkomligt främmande för namnets klang och rytm, men en sittopp gaf honom besked om att det var han bland alla Larssöner som därmed menades.

På landsbygden lär gå långa rader målarkluddar bärande mitt namn och sälja landskapstaflor, och när någon ser tvifvelaktig ut – beroende på det facila priset – så sticka de sina prästbetyg under Thomasons näsa, så att han får klart för sig att det är äkta Carl Larssonsbitar det gäller.

Jag har fått andras kärleksbref, beställningar på korderojer och kalsonger, fårfileter och fotografier. Och ut- och inländska kraf. Och stämning för djurplågeri. Allt tack vare namnförväxlingen. Per telefon ville en helt obekant i rätt pockande ton låna tvåtusen kronor af mig, och då jag lent frågade, om det ej kunde gå af för mindre, blef han rent oförskämd, och då jag ytterligare helt förvirrad frågade, om det ej var ett misstag, frågade han igen, impertinent, om det ej var Carl Larsson. Jo, artisten, sa jag («artisten», tocken titel, jag är inte nöjd med *den* heller). – «Jaså, artisten...» sade karlrösten och sackade ner tonfallet tills det nådde föraktets nedersta plint. Och så ringde han af innan jag hann ge honom ett nyp.

Utom att de sålunda äro opraktiska dessa namn, har det på senare tider börjat breda sig liksom ett skimmer – skimmer? – af löje öfver dem. Alla Pihlquistar o. d. grina som solvargar åt oss. Hur känner du det själf, du Utterström?

Sjönko de ej liksom i din aktning både den ståtliga karlen med örnnäsan och det fina, förtjusande kvinnopyret när du fick veta att de hette Andersons. *Hon*, Nilsson i sej själf?

Bort med sonnamnen! Icke ens ett helt folk får kalla sig «söner af ett folk som blödt», ty detta passar in på alla folk.

Jag är så etterarg på dessa sonnamn, och det är inte mer än rätt åt Larssonet att det får skylta utanpå denna bok.

TITELBLADSTAFLAN.

Esbjörn, det är han som skall göra't! Han går ständigt kring med en griffeltafla och tigger sig till att få något ritadt på den. «Ko», kräfver han; men själf ritade han nyss «en pippi, riktigt bra,» sa' Lisbeth, «med svans på, och så ritade han svans på ett hus också.»

Det är verkligen stil i den pojken.

Nu förekommer han här på titelbladet, och gubben som sitter på modellbordet är far min, som poserar för borgmästaren på min kartong till «Gustaf Vasas intåg i Stockholm midsommaraftonen, 1523».

Farfar och Esbjörn, det är två själar som funnit hvarann. Gubben är stendöf, och pojken jollrar skamligt obegripligt för sin ålder, men det går lika bra för dem ändå,

Båda hafva de hvad man kallar «temperament», och båda heta de Larsson, samt visa nu här hur sådana kunna se ut.

Idun.

TILL SJÄLFPORTRÄTTET.

Detta, att vara konstnär?

Det är ju ett mycket nätt och hemtrefligt knåpgöra till yrke, detta? Detta! Det är ett ideligt upprepadt misslyckande, *det* är det!

Därtill fordras, djäklar anagga, tåga i lynnet. Lefnadskonsten här är att fast *tro* sig till slut lyckas med hvad man säkert *vet* sig aldrig kunna lyckas med. Excelsior! Hvaba? Vår Herre själf har misslyckats rätt betydligt med oss människor, och måste knåda och göra om oss gång på gång, och det lär nog taga sin rundliga tid ännu innan han får oss fullgoda. *Men Han ger sig nog inte förrän han lyckats!*

Och då – då behöfvas vi konstnärer nog inte mera. Hvarför?

Därför att vi voro ett af verktygen. *

Detta, att vara konstnär!

* Observera det nosiga och högfärdiga uttrycket.

KARIN.

Således, föddes gjorde jag, strängt taget, för femtio år sedan, men min egentliga tillvaro började år 1882, ty då råkades vi i Frankrike, Grèz-par-Nemours, Karin och jag.

Singdudelidudelidudelidej!

En lång drasut till norrman och jag lefde ett lyckligt unionslif, ensamma skandinaver bland de andra utlänningarna, där i den lilla konstnärskolonien, då vi af madame Laurent fingo höra att en skock svenska målarinnor skulle komma ut till oss. «Då kila vi!» sa' jag åt Lundh; men först ville han titta på unionssystrarna.

Vi gingo framåt järnvägsstationen, för att möta dem. Det var två lass. Vi hälsade på dem, och drumlade åt dem några vänliga ord. När vi skildes, sade jag åt Lundh att det var synd på fröken Bergöö att hon skulle ha potatisnäsa.

Hemma hos mig, hos «Charrongen», försökte jag att springa uppför den lodräta väggen – och jag *gjorde* det!

Då förstod jag att jag var kär i Karin Bergöö.

Ur elevtidningen «Palettskrap» 1883.

* * *

Sedan var det så mycket. Sommaren gick, med litet målande, men mycket ätande, dans och... ja, Nordström, landskapsmålaren rimmade:
«Jag sjunger om floden som väller
sin våg invid blomsterströdd strand
och mottager huldt små mamseller
som trilla i djupet ibland.
Jag sjunger om vassprydda stränder
med gömslen för älskande par,
som dyka i säfven som änder,
när kvällsky på himmelen drar.
 Och så var det maskerader. På en så'n skulle långa Lundh vara den sista mohikanen. Han hade köpt sig två hästsvansar, och tänkte han sig att de jämte en simbyxa och rödfärg skulle göra företeelsen hvad man kallar

illusorisk. Jag skulle göra honom väntjänsten med målningen. Det var pastellmålning. Under utförandet anförtrodde mig den inbilske att den lilla Karin Bergöö sett på honom med blickar...

Jag höll på med ryggen, så att han ej kunde se mina blickar. Nu målade jag honom inte längre, jag bytte om teknik och ritade honom med kritorna. Jag tog de blåa; ty de voro de hårdaste, och satte dem rakt in i hans blekskinn, men den tusan bar marterna som en äkta indian. Men om hans usla kropp led, hvad var det mot mina själskval!

Dock; dessa måtte gifvit åt mitt väsen något »jag inte hvad» som nog påskyndade saken i den riktning jag önskade, ty just på den maskeraden fick jag hum om *hvem* som var den rätte. Inte var det Lundh.

När Karin ett par dagar därefter friade (på sitt lilla sätt) gaf jag henne mitt ja.

Och så målade vi mère Morot tillsamman.

Min Mère Morot.

Karins Mère Morot.

Och fjällen föllo från mina ögon! Jag hade dittills ej fått någon fason på min s. k. talang, men nu gjorde jag genast ett litet mästerverk, antar jag, ty jag fick medalj för taflan, köpeanbud af franska staten, och genom mina vänner Birger och Pauli fick jag den pr telegraf såld till Pontus Fürstenberg.

För pengarne köpte jag mig en klocka, och på hvad som blef öfver reste jag hem och gifte mig,

Vigseln skedde i Stockholm inför altaret i Adolf Fredriks kyrka. Där hade Karin gått fram, där gick min rustibussa till mormor trofast hvarje söndag för att få sin behöfliga dufning, och där hvilar vägg om vägg, pendant med Sergel förresten, det jordiska af min beskedliga morfar, ämbetsmålaren, efter hvilken jag anses ärft min målarlängtan. Jag grät. Pepgrät. Men Karin kunde ej hålla stämningen när jag drällde en hop skjortknappar kring altarringen, där de trillade som ärter, under mitt letande i västfickan efter ringen.

Jag hade köpt dem på vägen till bruden. Det var en *occasion.*

Så reste vi tillbaka till lyckoorten, och hyrde där en liten byggnad, som bebotts af, bland andra, bröderna Goncourt, hvilka där i glada lag sett sina vänner – odödliga som de – Millet, Corot och alla dessa andra storheter af Barbizonskolan.

Nordström fortsatte:
«Vid ändan af bron där bor Lasse
med trädgård och uthus, balkong,
bersåer och rosor *en masse*,
chartreuser och fylla och sång.»

Då vi ett år därefter, bland kära vänner, i Grèz firade vår bröllopsdag, kvad Geijerstam på sitt hörn, och sista strofen löd:
«Och därför tar jag bägarn och dricker för er två,
och därtill för en tredje som skall komma
när ännu solen skiner, och fåglarna slå
och alla söderns vackra rosor blomma.»

Det blef en flicka. Vi väntade Ulf, men han kom först senare. Jag slog upp i almanackan, och hette dagen – det var den 11 augusti – S:ta Suzanne. Detta blef, i brist på bättre, flickans namn. Och det har dugt hela tiden.

MINA KONSTPOLITISKA, RELIGIÖSA OCH STATSPOLITISKA STÅNDPUNKTER – SÅDANA DE NU ÄRO.

I samma drag afsade jag mig all akademisk härlighet. Många trodde nog att det var personliga anledningar – och sådana hade jag sannerligen! – som dref mig därtill. Nej, nej och nej! Det var det, att jag ansåg, och föröfrigt fortfarande anser denna på sin tid kanske nyttiga inrättning, som heter akademien f. d. fria konsterna, ej endast såsom en numera alldeles onödig, utan rent af skadlig sak. Därför slöt jag mig också med lif och lust till den strax därefter af oss kamrater i Paris bildade oppositionen, mot hvilken man blef så ond, så ond här hemma. Nå i slika saker kan endast framtiden gifva en något så när rättvis dom.

Våra maner kunna då taga den lugnt, hur den än utfaller ty vi handlade i redlig öfvertygelse om att det lände fosterlandet och konsten till båtnad. (Månne det ej *redan* visat sig?)

Emellertid har jag lugnat mig mycket sedan den tiden. I detta som i dessa fall som röra mina religiösa och politiska ståndpunkter. Jag var obegripligt säker på alla hållen och alla hållen lutade åt samma håll, då begriper ni.

Ack, i grund är nog fortfarande min läggning, om jag så får säga, densamma som då, men det är väl åldern som gjort att jag blifvit mindre påståelig. Jag har lärt att människorna äro desamme, de må inrangera sig inom hvilken – kätte som helst. Det är mig numera odrägligt och fasligt pinsamt när någon slår sig för sitt bröst och säger att endast detta och detta är det rätta. Den stora gesten och den stora kräften! Och partier? Äro de så nödvändiga? Att man för en tid rotar hop sig med några liktänkande, som för tillfället ha någon sak att strida för, och om hvars förträfflighet man är djupt öfvertygad jo visst! Men att sedan hela lifvet anses böra vara kedjad ihop med samma människor i både torrt och vått, trots att dessa, liksom jag själf, blifvit annorlunda både utanpå och inuti; då nya förhållanden och nya idéer – och nya människor också, förresten – draga mig till sig. Är icke sådant rena tjatet! – Jag nämnde religionen. Jag menade då statsreligionen! Vitalis Norström, filosofen, nämner i sin bok mot Ellen Keys lifsåskådningar, att «det kan ej bli tal om annat än att i vår tid religionen skall duga äfven för den tänkande.»

Jag kan icke inse att vår statsreligion helt eller på långa vägar uppfyller detta kraf. Men måste den då det? Frågade du mig hux-flux när du möter mig, skall jag nog svara ett slappt ja, men innerst inne är jag nog inte bättre än så, att jag anser dessa ofattliga dogmer höra till den för en religion rentaf nödvändiga mystiken, en

yrslande rökelse. Men för min egen del ber jag slippa *tro* på dem. När jag ändå älskar dem, så som jag älskar orgelbruset, psalmsången och ceremonierna vid altaret. Och sakramenten. Vid allt detta hafva våra fäder i mångtaliga led haft sin tröst och fröjd. De binda mig samman med gångna sekler och de göra därför min gång säkrare genom lifvet. Mitt mystiksinne skälfver för dem af samma slags hänryckning, som det erfar inför ett epitafium, ett gammalt porträtt, en Karl-XIIs bibel, en ättehög eller en gammal konstnärligt smidd klinka.

Som du ser, är denna religiösa ståndpunkt rätt betänklig, men du ser också att jag gör så godt jag kan. Vill du riktigt på skarpen höra min ståndpunkt i denna fråga, så vet att den ligger nästan helt och hållet inom den bön, jag då och då på måfå slänger ut i det universum jag skådar, då jag blundar, som ett telegram utan tråd, men med hopp om att det skall råka adressaten:

Fader, gif mig ett gladt och modigt hjärta.

Och Politiken. Den vålar jag mig ej att tala om ens. Den måtte jag stå öfver. Om Bismarck eller Lassalle rår är precis sak samma. Det beror bara på *huru* människorna äro. Söken rättfärdigheten, sedan faller eder allt annat till. Detta vinnes, menar jag, genom att hvar i sin stad och efter sin förmåga för en rättskaffens vandel, och icke genom att man skränar på torgen. Såsom regel – och detta kan ju kallas en Politisk – tror jag, att den är på bättr stråt som talar till människorna om deras plikter i stället för deras rättigheter.

Och nu har ni hört. Så står det till hos Larssons!

BRUDEN.

Jag for hem till Sverige för att gifta mig. Karin hade redan varit flera månader hemma för att fålla handdukarna. Och där lystes det i kyrkorna – och ingen friare kom. Tiden var nästan försutten, och det var frågan huruvida det ej måste lysas om igen.

Dröjsmålets orsak har jag visst redan antydt.

Men så kom jag ändtligen i vådlig ståt och prakt, med guldklocka, blå väst och revererade byxor.

Svärfar, som var handlande, körde ut mig, ty han tog mig för en handelsresande, och den sorten tålde han ej; men jag klamrade mig fast i dörrposten och sade hvem jag var. Motvilligt lät han mig stanna. – Fyra dar har ni på er, sa jag. – Men hon skall väl ha sin utstyrsel färdig, sa dom (jag kom tydligen ändå för tidigt).

– D'ä desabba (jag hade snufvat ner mig på resan); jag tar 'na som hon går och står, sade jag vräkigt.

*

När jag nu på taflan ser denna unga, enfaldiga flicka, begriper jag ej hur jag kunde bli kär i en slik öfvermage.

Det var väl därför att jag själf den tiden var ung och dum.

Visst hade hon litet ljuflighet redan då, och det är väl förresten alltid bara «på känn'» man väljer sin lefnadskamrat. Men när jag jämför denna flicka med den Karin jag nu efter nära tjuguårigt äktenskap svärmar för så att jag kan bli galen! Då så.

Och värre blir det år för år med den saken.

Så är det alltid när kärleken är af den envetna natur, att den blir världsberömd. Fornforskare blifva så flata när de titta efter i kilskrifter, papyrusrullar, arkiver och prästbetyg och där finna att de kvinnor, som älskats högst af män, alltid voro i en ålder af mellan fyrtio och sextio år. Jag förstår detta så bra: Karin är nu fyrtiotre år, och när hon blir sextio kommer min kärlek att blifva besvärlig, ty då kommer väl svartsjukan till.

Jag har dock ett dunkelt minne af att hon var söt. Och att jag ställde henne, i sin brudstass, min unga maka, där midt på den plätt af jorden, där jag för första gången kände mig lycklig, och där min konstbegåfning visade det första friska skottet på den dittills tynande plantan, i Laurentska trädgården i Grèz-par-Nemours, dep. Seine & Marne, det förstår ni nog.

*

Och det var dit vi genast efter bröllopet styrde vår kosa. Där var det som jag mottog min brud liksom i mitt eget rike, såsom i sagan. Byns gubbar och gummor stodo väntande i portarna längs bygatan, och de båda konstnärspensionaterna med pensionärer från vidt skilda länder gaf stor fest. Middag och dans, bålar och skålar. Spada sjöng: «Ai che dolore, ah mamma mia...» och «Likkistan» (Coffin var hans engelska namn) rosslade: «John Browns body lays at mouldering in the grave...»

Men utanför vårt fönster klingade i natten den svenska kvartetten:
«Hvad blixt ur sköldmöns blickar...»
och på mig hvilade Karins mörka, allvarliga koögon...

LILLA SUZANNE.

Ateljéidyll.

Som sagdt, Vår Herre gaf mig min kära hustru Karin, och hon gaf mig lilla Suzanne. – Mitt lif var nu lika ljust och gladt som den lilla ungens tupé.

I ett hörn af ateljén stod undanställd

en kantbit af en refuserad tafla, som jag en gång i grämelsen skar i stycken, och dessa delade jag ut bland vänner och bekanta, men behöll denna bit för mig själf såsom ett ampert minne.

Där var, bland annat, målad en rokokostol, och midt i denna klatschade jag in den lilla grinvargen, hållen af mor sin.

Således mot en bakgrund af sorg, satte jag in denna ljusa prick, som ett uttryck af min jublande lycka. Och så kom taflan «Lilla Suzanne» till!

NÅGRA KORTA LEFNADSNOTISER
(för ordningens skull).

Reste åter till Sverige igen, år 1885. Hyrde en liten låda på två rum och två kök vid Åsögatan uppe i Södra bergen, i Stockholm, afritad här bredvid.

Där målade jag två stora oljotaflor, äfvenledes afbildade någonstans här i närheten. Den ena kallade jag «Främmande» (den lill-lilla tösen i kanten är Suzanne). Som den ej blef nog berömd på utställningarna – eller köpt, så målade jag öfver den en vacker dag.

Det är ett otrefligt sätt jag haft med detta, att måla öfver bra taflor och låta de dåliga vara. En gång plågade jag Victor Rydberg med modellsittning hela hans jullof, som han annars hade ämnat använda till djup hvila och ro hos sina svärföräldrar i Göteborg.

Saken var den, att jag vid en middag intresserade Pontus Fürstenberg till att beställa Rydbergs porträtt, som sedan skulle skänkas till Göteborgs museum.

Vid Åsögatan.

Främmande.

Rydberg satt nu ordentligt för mig under tre veckor, eller så, dagligen. Taflan skulle föreställa honom i katedern, föreläsande. Han kelade hela tiden med en latinsk bönbok från år 1594, som jag kommit öfver någon gång vid Seine-kajen i Paris, och öfversatte den för mig. Och vi lirkade med hvarann kring dagens brännande frågor, ty vi hade just ej precis samma åsikter om en del personer och saker. Nå, detta hör inte hit. Porträttet blef färdigt, och det var med ett sådant där stilla behag jag hade Rydberg till en sista sittning för att här och där pilla litet på taflan. Den skulle blifva så riktigt bra så.

Friluftsmålare.

Och det blef sent, och det skymde, och det blef mörkt, och där sutto vi, han pratande och jag pillande.

Ack, när jag dagen därpå så glad och triumferande klef in i ateljén för att signera mästerverket, grinade på staffliet mot mig en ryslig gubbe. Jag vet inte hur fort jag fick fatt i en målartrasa och en terpentinflaska. I ett vips var allt borta! Jag hade inte ens haft tid att taga cigarren ur gipan – det minnes jag – och där satt jag framför det

orediga solket på duken och gapade, skräckslagen, med känslor som dem en mördare måtte ha efter dådet.

Jag skickade en vaktmästare med bud till Rydberg att han ej fick komma, och gaf skälet. När några minuter gått stod han dock i dörren *med tårar i ögonen*!

... Jo, ni, det är inte så roligt ibland att vara konstnär – eller hans modell!

Sådär har det gått med många mina taflor, men detta exempel fräter mest på mig. Detta alldeles oafsedt konstverket, som nog var misstänkt såsom sådant, utan därför att det i alla fall var Rydbergs porträtt. *

* De sista raderna af hans hand voro ett uttalande till förmån för mig i alfresko-frågan!

Å, hvart bar det nu med mig! Detta kapitel skulle ju enligt rubriken endast innehålla korta notiser. Låtsa som om ni ej läst det öfverflödiga; och gäller denna ödmjuka uppmaning hela vägen.

Den andra taflan kallades «Friluftsmålare». Denna skänkte jag till ett lotteri. Adjö med den!

Man skall inte ha hustru och barn och gå tillväga på detta vis, när man inte har ett kopparöre. Utan det blef att tacksamt mottaga erbjudandet af lärareplatsen vid Valands s. k. konstskola i Göteborg. Där hade jag en sådan söt skara små grosshandlaredöttrar, som nog inte komma att lämna några märken efter sig i konsthistorien, men så hade jag också några slynglar från östan och västan, som hade tusan i kroppen, och hafva nu berömda namn. Nu räknade jag efter på fingrarna, och det blef sex fingrar öfver.

Vid Valand var jag två gånger två år. Mellantiden, ett år, voro vi i Paris, och målade jag där för Fürstenbergska galleriet triptiquen Renässans, Rokoko och Nutidskonst.

Triptique.

Under det jag målade dessa för bestämda platser afsedda taflor, tussade P. F. om sitt galleri, så att när taflorna kommo hem blef deras ändamålsenlighet alldeles obegriplig. Därtill lät P. F. tubba sig till af en byggmästare att vraka de af mig till taflorna komponerade ramarna, och i stället sätta kring dem något i valnöt, gående i pigbyråstil. Detta lägger jag en eftervärld på hjärtat att rätta, och antyder här till den ändan den enda riktiga anordningen. Mitt sterbhus skänker de ursprungliga ramarna.

(Det här är en riktigt bra bok för mej!)

FORTSÄTTNING.

Paris föddes Pontus. Ulf var redan född göteborgare, och han och Suzanne voro kvar i Sverige, hos sina morföräldrar. – Åter i Stockholm, där vi hyrde två stora ateljéer på Stora Glasbruksgatan, och där försökte jag själf bli stor med mina fresker till Nationalmuseum (hvilket inte lyckades).

I Nationalmuseum.

Dessa äro också något för eftervärlden att ta reda på, ty samtiden begriper dem då rakt inte. Hvarken mina fiender eller mina vänner. Jo, ett par af båda sorterna, jag vill inte vara orättvis.

Så målade jag operans foajé, men dessa ljufligheter kan ingen människa se, ty de sitta så högt. Besynnerligt: Michel Angelos fresker i Capella Sixtina sitta ännu högre, och dem kunna alla se!

Så «Korum».

Så mitt själfporträtt. Så beställde P. F. hela familjen Larssons porträtter målade med vattenfärg. De flesta af dessa förekomma här. Så lät han mig måla sin frus porträtt och bildade en grupp af hela härligheten med sin gumma i midten.

Summan på dessa lefnadshistorier skall vara:

Lefve Pontus Fürstenbergs af Larssons välsignade minne!

*

Så reste vi hit till Sundborn och äro nu bosatta här på fulla allvaret. Få se hvad som kan bli af detta.

EN PARENTES.

Nu är det författareväder igen, ty till målareväder duger den inte, sommaren 1902. D. v. s. detta är framåt höstsidan.

Det slaskar och hela naturen är som ett vått omslag. Dock tycka vi det är lika härligt. Att gå öfver ängarna, mjukt på gungande tufvor, och under fötterna säger det skvip-skvap. Man går dit näsan pekar, längs ån; man sörplar in den immiga luften, som tyckes tvätta bort allt damm ur lungorna. Och tänk, inga mygg eller knott, man alldeles ostörd gläder sig åt lifvet.

Och inga kommittéer och slika onödigheter, påhittade af stadens manliga del, som har allt detta såsom svepskäl för att hamna på guldkrogar och kaféer, där de sitta till en eller ett par timmar öfver midnatt i sorl och rök och punschångor. Fy tusan!

Nu skall jag byta om skor, krypa in i stugan och skrifva om mig och mitt! Om jag åtminstone, såsom en riktig författare, fick ljuga hop hvad som helst! Men här har jag fått mig ålagdt att skrifva er på näsan alla mina små familjeinteriörer. Utom det förbaskade besväret, så tänk på min naturliga blyghet...

KORREKTURTILLÄGG.

När jag mojade mig med korrekturet kom jag underfund med, att jag vid omnämnandet af mina större arbeten alldeles glömt bort flickskolans i Göteborg dekorering. Och detta får ej glömmas. Detta anser jag nämligen vara ett epokgörande uppslag. Visserligen hade Fürstenberg redan förut bekostat – jag tror ensam – dekoreringen af samma stads realläroverk, men jag kommer likväl att trilskas med att kalla mina målningar i flickskolan som momentet då konsten, den glädjebringerskan, trädde in i skolsalarna. Gud välsigne den lärarinna (d. v. s. hon är redan välsignad med en hederspascha till man och fem barn) som trädde inför P. F. och bad om ock en enda liten färgsmocka på de kala väggarna.

P. F. tog sin Göthilda och mig med sig.

När vi öppnat porten och stodo i den genom hela huset gående vestibulen krympte våra hjärtan ihop inför denna tråkighetens triumf.

Både gubben och gumman gjorde en kovändning och seglade ut igen med ett «nå, gör henne en liten målning öfver den första dörren; mera är detta fasliga hus icke värdt.»

Huset, nej, men barnen! tänkte jag.

I allra djupaste hemlighet mätte jag upp väggar och tak, och i ännu större löndom födde jag under sommaren här i Sundborn kartonger och skisser, som ej lämnade en kvadrattum af skolvestibulen omålad. Endast själfva trappstegen fingo vara.

Under tiden pallrade P. F. i Marstrand eller på Göteborgs Södra Hamngata, utan att ana det bittersta.

«Som en blixt från en klar himmel» damp en vacker höstdag ner på hans hjässa en mästermålarkladd med nio gesäller, alla från Stockholm, och bad honom visa huset där de skulle stryka efter Larssons recepter.

Om det var rena dumheten eller den mest hänsynslösa fräckhet af denna målarmästare, vet jag ännu ej, men saken var i verkligheten den, att jag i Stockholm frågat karlen *om* han kunde den del af sitt yrke, som jag *kanske* skulle behöfva honom till, och oförsigtigt nog nämnt mecenatnamnet. Fürstenberg skref och frågade om jag eller karlen var galen, och då hade jag lyckligtvis allt i det närmaste färdigt, och kunde breda ut härligheten under hans fina näsa.

Han böjde resignerad sitt hufvud och sade: «Gör som Ni vill!» Detta var verkligen ett vackert drag af honom.

Detta måleri är inte något stort konstverk, därtill gick det för fort, men själfva idén som här omsattes i verklighet är säkerligen riktig och god.

Sedermera har föreningar för skolornas prydande med konstverk bildat sig både i Stockholm och Göteborg, och jag ber dig, käre läsare, gif dem en skärf då och då, ty då får barnen ökad glädje åt lifvet, och därmed följer hälsa och intelligens. Åt både dig och barnen.

Och jag får beställningar.

LEKSAKSHÖRNET.

Från den första göteborgstiden. Vi hyrde in oss i en ny villa, en af den där riktigt otrefliga sorten. Suzanne, då vårt enda barn, hade sitt leksakshörn, såsom ni se, i denna dragiga glasalkov.

Nu är det sent; och tösen sofver och snusar för länge sedan, under det jag målar af reflexen, i fönstret, af lampan, vid hvilken Karin syr.

Reflexen blandar sig med den yttre verkligheten, som här är ett villatorn på andra sidan gatan, och det var denna kompott af sken och verklighet som blef mitt målarehjärta oemotståndligt,

Suzannes leksaker, de få hon hade, voro äfven poesibemängda, förstås.

Om jag skulle be att få låta denna redan i all sin enkelhet uttömmande beskrifning af en reflexmålning åtföljas af en liten snusförnuftig reflexion, så vore det denna, att leksaker ej äro bra för barn.

Ett barn vill skapa med sin fantasi; det har ett behof af att öfva denna nu för tiden så illa behandlade mänskliga egenskap. Nej, denna *gudomliga* egenskap, som hjälper oss fram genom lifvet.

De exakta vetenskaperna kan jag bestämdt förr vara utan för min lycka och lifsglädje, men fantasien är det, som målar om både naturen, min älskade och mina vänner, såsom jag vill ha dem. Den skapar nya världar åt mig, när jag blir led på denna, och den leder min själ ända fram till paradisets port, och låter mig kika in litet i en springa på staketet. Titta, har du sett maken till färg, ljus och grannlåt!

Och blir icke då den hoptussade handduken på hvilken mamma med kol ritat ögon, näsa och mun, bra mycket individuellare, säger den ej barnet bra mycket mera, tror du, än detta fadda, kalla porslinsansikte med typen af cigarrlådsskönhet!

Jag fick som barn en gång en liten trähäst, och den gräfde jag genast ner i jorden och fann den aldrig mer, ehuru jag gräfde genom hela gården. Men det var inte därför att jag saknade den, utan därför att far min blef arg och befallde mig leta rätt på den.

Jag behöfde inga leksaker. En gång besökte jag en skolkamrat, hvars far var skomakare, och i dennes verkstad var en gammal spis.

Kring spiselkappan såg jag tydligt hurusom små, små människor, iförda de brokigaste kläder, dansade och piruetterade. Och, herreminje, så sött och nätt! Och alla undrade hvad i all världen den pojken stirrade, log och gladdes åt.

Se sådana leksaker hade fattiga Larssons lilla Calle!

Kanske det var för litet mat i magen och för litet blod i hjärnan, men detta roliga gaf mig min snälla skyddsängel i stället.

Och när jag låg i min säng, drogo långa rader med hvita gestalter förbi mig, och processionen ville aldrig taga slut. De bockade sig ödmjukt när de kommo midt för mig, och den sista vände sig om tillbaka mot mig, och log, så där litet menande, ni vet. Men då somnade jag genast.

Ack, nu är denna härlighet borta, men jag fick smak för tocke, och när gubbarna gingo sin väg för alltid, hade jag ingen annan råd än att måla sådana åt mig – och åt dig.

Och det är din fantasi som får fullända dem.
De *skola* därför rentaf inte vara så förbaskade bra. Som porslinsdockhufvudet.

ULF OCH PONTUS.

Denna bild är från en af ateljéerna i Stockholm. Ulf i preussisk-svensk kask och Pontus ståtande i en fransk kepi – dock bärande svenska flaggan på axeln.

Att Pontus bär denna franska utstyrsel beror kanske till stor del på, att han hittades en stilla natt under en blomkruka i N:o 60 Boulevard Arago, Paris.

Sanningen är att jag blef väckt kl. 1 en oktobernatt, 1888, sedan jag sofvit en timme, och Karin med ett lidande leende sagt: – Jag ville att du, min stackars gosse, skulle sofva litet, men nu får du allt gå efter madame Chose.

Den tiden arbetade jag som ifrigast på min triptique, hade modell för målningen mellan kl. 8 f. m. till kl. 5 e. m., och för skulpturen vid ljus mellan kl. 8--12 på kvällen, så att jag var verkligen utsläpad.

Men nog var det ett bevis på hvilken tapper själ min hustru är, och det var detta jag ville ha nämndt.

En timme därefter hittades pojken. Enligt fransk lag kom en läkare för att konstatera könet. Folk fuska nämligen gärna med det därborta, för att barn af mankön skola undgå den fruktade värneplikten. Vive l'armée!

Inom fyrtioåtta timmar skall barnet vara inskrifvet, med namn och allt i märiet, och hela grejet skall bevittnas af två personer.

Jag fick Per Hasselberg och Richard Bergh med mig.

När jag i denna fria republik och staden Paris' socialistiska 22:a arrondissement ville kalla pysen Björn,

nekades jag helt enkelt detta, och man förklarade detta namn ej vara något namn. (Att han skulle heta Pontus fick jag först ett par dagar senare klart för mig!) De hänvisade till sex digra böcker innehållande namn på kristenhetens alla helgon, där jag enligt dessa rotemän skulle finna «tout ce que fairait votre bonheur». Idioter!

Juldagsmorgonen.

Jag kallade honom bums i förargelsen Robert, emedan jag samma morgon hört någon nämna detta namn med tillägget att det var fult.

Men nu står det emellertid i det svenska prästbetyget Pontus Robert, men ur de franska rullorna kommer han om några år att ropas upp såsom medborgare Robert, född af utländska föräldrar.

Ulfs namn drömde jag mig till, ehuru det sedan blef hans syster Suzanne som kom. Själf kom han två år senare.

Huruvida dessa gossar besitta någon militärisk pli, lär väl visa sig om «någon kommer våra fjäll för nära». Hvad jag hoppas är, att de tappert skola gå in i och igenom lifvet, och en gång, när tiden kommer, se döden lugnt i ögonen. Jag påminner dem om hvad våra s. k. hedniska förfäder sade:

Det gifves endast en olycka och det är vanäran.

LISBETH.

Du skiner solen. Jag var nyss i skogen. Aldrig förr har jag känt mig så samman med naturen! Och sägner och gamla föreställningar om troll och älfvor tränga sig på mig såsom något verkligt. Solen sken in nästan vågrätt mellan stammarna, och det glittrade och sken än här och än där, och på ett ställe daskade in en flödande ljusström... Hvilken härlig, grön glans.

Lisbeth, den ungen, är ett solskimrande litet troll. Det blänker och gnistrar rundt om henne, och skratten pärla och klinga. Det fnittras, och det finnes ingen sorg där hon drar fram.

«Har ni hört historien om honom, som tappade klockan i sjön? Så kom en pojke: -- Jaså, det var en klocka. Här ska herrn få en urnyckel att dra upp'en med!»

Hihihi. Tralala!

Barnet mitt!

MODERSTANKAR.

Här se ni det inre af en uppriggad fiskarstuga, som hyrs ut åt sommargäster. Oss fingo de alldeles på köpet, tidigt en vår, och där föddes Brita. Jag glömde säga att det *var* på Marstrand. Karin, stackare, har krupit upp i soffhörnet och där gjort det så hemtrefligt åt sig som möjligt.

Kluck-kluck, låter det. Det är den två veckor gamla Brita.

Utanför i skrefvorna ler majsol, men Karin ser mörk och djup ut.

Gräfver hon månne i framtidens urna efter lycka och sällhet åt den lilla vid bröstet? Det tror jag ej, hon är nog för klok, Karin, för att sitta och önska, men det kan ju hända att hon tänker ett och annat i samband med barnungen.

Det är ett gränslöst misstag detta att önska lycka, ja, och sträfva därefter. Det är icke lifvets mening, och hör sen.

Kommer den, så är det bra och kommer den inte, så är det också bra.

«Lifvet skall bjuda dig på både sorg och glädje. Båda kunna draga ner dig; men vet, barn, att båda blifvit gifna dig till välsignelse och äro medel till din förädling.» Detta skref jag i ett exemplar af «Ett hem», som jag presenterade Suzanne.

Och så tänker nog Karin på taflan också – om hon bara inte tänker på hvad hon skall ge mig till middag.

ÄPPELBLOM.

Den som nu vore skald, så skulle jag komma ledigt ifrån detta. Säkert är, att på bara prosan kan jag inte få mer ur'et än det ni själfva se på taflan med edra egna ögon.

Men min allrafinaste instinkt låter mig ana huru versfötterna skulle snurra i takt med Lisbeths små ben, och alltihop, och ni och jag med, kring det lilla äppelträdet. Och när vi så hade dansat en stund, skulle hela världen dansa rundt oss! Hejsan! Den kunde inte låta bli!

BRITA OCH JAG.

Så där fick jag tag i ungen, och så kommo vi händelsevis framför spegeln.

Hvilket motiv! Utan att släppa Brita ordnade jag ett staffli, fick fatt i ett papper och grep en penna.

Och, ih, hvad det var roligt, tyckte Brita – fem minuter.

Det öfriga af sittningen, som varade en vecka (d. v. s. vi sofvo om nätterna och då släppte jag mitt tag) gallskrek hon. Tänk, med denna lilla vildkatta klösande, tjutande, luggande (ja!) och sparkande, och att då med säker hand och säkert öga draga linjerna med tusch och penna. Jojomen, ni.

Och så min vänstra arm, som blef rentaf förlamad.

Detta var ett rekord i sitt slag. Åtminstone enligt min egen blygsamma mening.

KARIN OCH KERSTI.

Här skall Karin be att få presentera en ny barnunge.

Kersti är det älskvärdaste lilla barn som finnes. Åtminstone kan det omöjligt tänkas något snällare. Glad är hon jämt, aldrig har hon det tråkigt, hon må leka med kamrater och syskon eller ensam.

Späd och genomskinlig var hon för ett par år sedan. Skulle hon då gått bort ifrån oss, skulle vi funnit det så naturligt, och vi skulle säkert vetat att hon blifvit hofdam hos jungfru Maria, ty ett sådant litet smycke skulle själfva himmelen ej haft råd att afvara.

————————

Hvad hennes fantasi skapar! Och allt, hon får fatt i, blir en leksak. Och ofta talar hon i rim och jamber...

Hvad månde...?

*

En viss, utmärkt författare, som inte vet hur väl han vill sina läsare, och hvilken, liksom jag, tjatar om sig och de sina, rekommenderar såsom förmånligaste sättet att taga hans böcker i små portioner, litet läskande för hvar dag.

Om jag däremot skulle våga gifva ett råd i härvarande fall, så blefve det: att gapa och svälja, och taga allt på en gång. Gör det!

Resten af denna text skall jag söka draga ihop till det minsta möjliga för att äfven det skall slinka med.

Jag ber, inga tacksägelser.

KUKULIKU, KLOCKAN ÄR SJU.

å, denna rubrik härstammar inte från den där lilla pippi ni se i fönstret, utan den står att läsa på ett skynke, som hängde i barnkammaren i staden. Det är en broderad och misstecknad tupp, som står på ett ben, och går på med att gala detta, – numera öfver min säng!

Solrosorna.

EN FÉ.

Kersti och en bit af en ängsbacke. Zorn frågade mig en gång, om jag visste något vackrare an en svensk blommande äng. Jag grubblar ännu på svaret.

KURRAGÖMMA.

Det är Lisbeth. Var det verkligen kurragömma hon lekte? Det är bra glest mellan bordsbenen för att kunna tjäna till gömställe. Emellertid var det den slingervägen hon tog när jag röt *rör dej inte!*
och målade af henne.

SPEGELBILD.

Käre, blif ej ledsen, det är bara jag igen, jag och Brita.
 Det ser ut som om allt skulle ramla, men det var väl spegeln som stod lutad...
 Eller också var det Brita som såg det så; ni se, att hon är yrvaken.

Nej, vet ni hvad, detta blir traggligt. Det är inte att stå ut. Ni har ju ögon själfva att se med, för att utan text uppfatta, att detta är Suzanne både

I HAGTORNSHÄCKEN

och framför pianot, stretande med

SKALORNA;

att

TUPPLUR

är ett virrvarr af blad och barr, bakom hvilket skymtar rödmålade kvarnar, timmerrännor och rinnande vatten. Den härligheten är nu snart borta, men i stället får jag elektricitet och vattenledning! Telefon har jag, och nu finnes det endast en enda önskan ouppfylld, och det är att ha en styrbar luftballong uppkrokad vid verandan. Knalla på, uppfinnare! Jo, en till, och den skall jag realisera när jag får råd: en kägelbana!!

Ulf och Lisa.

Så komma vi till två besläktade motiv:
FERIELÄSNING
och
LÄXLÄSNING.

Den förra är väl snart en historiemålning, ty jag är genomdränkt af den vissheten att vår nuvarande ecklesiastikminister, mina pojkars förre rektor, kommer att lirka bort denna osed.

Se denna arma pojke, Pontus, som sitter där längtande ut till fåglarna, och syrendoften sticker honom i näsan med ett manande: Kom hit ut!

När jag just nu skröt för Pontus, att jag på mitt illmariga sätt agiterade i denna bok för ferieläsningens afskaffande, svarade han torrt:

«Att plåga en människa med en half sommars modellsittning borde också vara i lag förbjudet!»

Han är redan långt ute på gården.

Det är inte värdt att ha medlidande med pojkrackare, därför kommer inte heller Läxläsning att åtföljas af kommentarier, som jag först hade ämnat.

GÅRDSPLANEN.

Lisbeth spelar teater.

Kännes nog igen af dem som följt med sin tid och med Larssons.

När jag genast på morgonen sticker min näsa midt in i naturen, är detta den del af den jag först ser. Det smakar det! Luften är ren och sval, och solen lyser så diskret genom morgondimman. Kicki hoppar och skäller af glädje att åter se mig med hälsan och ber att få en sten kastad, och Pamphilos, vår katt, kommer ur ett busksnår med stora skutt emot mig.

Jag laddar och tänder min morgonpipa och småflinar alldeles ensam, utan den minsta komiska anledning.

SJUSOFVERSKANS DYSTRA FRUKOST.

Men hvad hon ser grinig och ful ut, min lilla, söta Kersti!

Kan det månne vara därför att Esbjörn har åkt velociped på hennes hatt?

Eller af samma orsak som katten, eller för att använda hennes egna ord:

«Pamphilos har sett så lessen ut sen Suzanne for, å ä inte *nåt* gla!»

Nej, käre, det är endast därför, att hon, såsom rubriken antyder, råkat i den för hennes honnetta ambition genanta situation (så tala vi svenskar i hvardagslag!) att nödgas söka sin näring af frukostresterna så här sologök.

Och detta är nog för att krossa lifsglädjen hos ett sådant litet människogryn.

Än du då, fullvuxna!

Hvad, tror du, du surar för!

KONVALESCENS.

Jo, det ges tillfällen då all vår filosofi icke förslår.

Jag filosoferade såsom Dickens låter sin Mark Tapley filosofera: att rentaf sätta all sin ära i att vara glad och munter, midt ibland den uslaste egoism, allt svek och all mänsklig ynklighet.

Att vara glad, ja! Detta kan ske på bra olika vis. Den som tanklöst flinande går igenom lifvet, är inte den jag menar.

Nej, den, som i den klara vinternatten tar sig för att klifva ut i universum, där tager sig en promenad – en liten en, för gudsskull, inte för långt, inte längre än att man kan hitta tillbaka! – slår en lof här och där i Vintergatan och ger en vänlig nick åt dem i Kassiopeja och ej gripes af fasa för rummets och tidens eviga och oändliga fortsättande, utan som i stark förtröstan på det rätta och goda, och på en vis allmakt, leende, fast och lugn vågar titta sig om i alla skapelsens skrymslen och vrår, den, menar jag, är min människa. Min glada människa:

Jag själf? Ack, jag är en stackars trefvande och skälfvande en, men jag har åtminstone det vettet att se glad ut, äfven om hjärtat sitter i halsgropen, och redan detta räknar jag mig till ära.

Men.

Så kommer dödsskrället skramlande i din trappa. Du slår dörren i lås och håller igen. Närmare och närmare kommer det. Det fattar i vredet och drar. Starkare och starkare, du rår ej längre... Springan blir allt större och

större, och nu kan du se honom i hans outgrundliga ögon, som säga dig allt och intet.

Som universum!

Dina krafter är slut. Du skulle just släppa ditt tag, ty dina fingrar vekna...

Då går han. Helt sonika!

Hon är räddad!

«All fara är öfver!» säger läkaren, och jag finner honom härlig och mäktig, och jag ville omfamna hans knän, om jag finge lyda mina känslor. Men hvad jag kysser, är hennes, min älskade, stackars, lilla utmärglade hustrus smala fingertoppar, ärmspetsarna och den af sköterskan flätade flätan, som ringlar sig fram så svart mot det hvita.

Hvad åter lifvet skimrar med bedårande prakt!

Vinet (Grèz 1884).

Och du går på tå, och du hviskar, men du känner, att du skiner af sällhet, och du sätter dig i ensamheten, och du låter det ohejdadt droppa ner i psalmboken, där du i går läste:
Se grafven öppnas, och din vän
Uti dess djup försvinner:
Han kommer ej till dig igen,
Men snart du honom hinner.
Snart hvila våra kalla ben,
Och sommarns flägt och solens sken
Skall dem ej mera lifva.

KRATTNING.

Dog kunde jag väl fått något bättre namn på denna lilla tafla.

Emellertid är det Brita, som fått i uppdrag att kratta gårdsplanen om lördagseftermiddagarna – naturligtvis mot klingande erkänsla.

För mig är det där prånget, bakom henne, roligt att se på, ty det finnes ej mer på detta vis: nu är det inbyggdt och inrättadt till skafferi.
«Hvad som blir bra, blir skafferi't;
få se om vi få något i't.»
skref jag till taklagsölet. Ty det var ett helt, stort tillbygge af fyra rum med tillhörande agremanger, och en ny ingång «så mörk, lång och trång, att spöket sig ej vågar dit engång.»

På taflan tycker jag det ser så hyggligt ut, som det var, så att jag blir helt fundersam. Och Brita såg också bättre ut då. Hon var, att börja med, en riktig skönhet, men nu börja mina drag krypa fram i hennes ansikte, och då, adjö, sköna mask!

Men blomrabatten, som skymtar i kanten, har verkligen blifvit bättre.

Tack vare svingödseln.

GRATULATION.

«Det Karindagen är, som nog du gissat, därute ha vi gulblå flaggan hissat.»

———————

och så är det ett långt, obeskrifligt noskigt namnsdagskväde, som slutar så:
«Du våra känslor bör förstå, på detta sätt framförda,
hur högt vi dig som maka, mor och matmor vörda.»
　Mycke' vackert!
　Diktaren ligger förresten i rummet utanför och lyssnar lyckoskimrande på flickornas uppläsning.
　Det är Helga, Suzanne och Louise, hvilka varit uppe med solen, och af de gula näckrosorna, som prunkade i vassen, fått ingifvelsen att styra ut sig till Näcken och två hans döttrar, och på vis, ni här se, uppvakta med kaffe på sängen.
　Den stora händelsen är, som man säger, förevigad på duk, men som den var för åbäklig att flytta till autotypörn så reproducerades skissen. Själfva taflan är litet annorlunda, ögonblicket senare, då den vettskrämda Kersti rusat upp till mamma, och man varit nödgad sätta kaffebrickan på en stol.
　Både Karin, flickorna och barnen fingo ligga och stå modell hela Karindagen – att börja med.
　Så nog hade dom roligt för sitt besvär!

ESBJÖRN.

I sin monografi öfver mig har Nordensvan pallrat om ett yttrande af min farfar, som var en såndär bondgubbe, så att han kunde se sin egen likprocession, och – hvilket också mycket riktigt visade sig slå in – utpekade stället på den långa vägen mellan Löfhulta och Hammarby uråldriga kyrka, där kistan komme att sättas ner på en stund och där bärarna skulle taga sig en tröstare i bedröfvelsen.

Gubben hade stadgadt anseende som profet, och han hof upp sin röst och sade om den fyraåriga ättlingen:

«Calle blir endera en stor man eller en stor skälm.»

Detta är ganska genant för mig att skrifva ner, men det blir det mindre efter som jag valt att gå den gyllene medelvägen: jag tycker ej om ytterligheter, har jag ju sagt. Men jag skulle vara lifvad för att öfverflytta spådomen på dennahära pojken.

När detta porträtt togs – han var då fem månader gammal – var Esbjörn redan mycket »lofvande«. Nu, vid två års ålder, är han en fullfjädrad skälm, och jag hoppas att han skall få lefva och ha hälsan, så att han hinner och orkar slå det andra rekordet också.

SÖNDAG.

I kyrkan predikar vår prost öfver ämnet: «Hvad kan Guds barn lära af djäfvulens barn?»

Mina barn äro spridda för alla vindar, i skogen eller i granngårdarna, och lära sig väl odygd af »Guds barnbarn», såsom grefve Sven Lagerberg lär kalla de frireligiöses barn – och det äro nästan alla barnungarna här i socken.

Jag har gått till kyrkan med våra jungfrur, men Karin sitter ensam hemma.

Ni se endast händerna af henne. Hvad undrar hon på? På hur hastigt tiden går? Det är redan tio år sedan porträttet på skjutdörren målades! Och tjugu sedan hon första gången i sitt lif skrattade. Det var när hon fick se mig. Alldeles som i sagan, där konungen utlyste, att den, som kunde få hans purkna dotter att dra på smilbandet, skulle få henne och halfva kungariket.

När Strindberg fick se denna tafla, rann genast upp i hans fantasi ett drama, hvars mörka grunddrag han lade fram för mig. Hemskt, men genialiskt. Dock, detta är hans egendom, och därför får ni ej veta det.

Men som exempel på en annan uppfattning, tar jag mig här friheten skrifva af några rader ur ett bref, som jag vid »Söndags» utställande i Stockholm mottog från en fin kvinna.

«... Ni tycker kanske, att jag är underlig som skrifver till er så här, men jag kom hem i går så varm om hjärtat och så full af er vackra, vackra tafla, *Söndag* eller *Söndagsfrid*, eller hvad den kallas, att jag *måste* tacka er för all den rena glädje och fröjd den skänkte mig!

Jag älskar den, och jag skulle vilja kyssa de där knäppta händerna, som hvila på bordet, efter att de under veckans lopp kärleksfullt »knogat» och arbetat för alla i hemmet, lagat månget hål i kanske både hjärtan och strumpor, torkat tårar ur barnaögon, och varit en välsignelse och hjälp för alla sina kära.

Från de där händerna och från hela hörnet förresten flöda så mycket frid och hvilodagsstämning ut öfver hela rummet, ända bort till yxan på sin spik och till den förtjusande, nyplockade lilla blombuketten på bordet, att det för mig var som den ljufligaste gudstjänst...»

Det första jag råkade brefskrifvarinnan kysste jag *hennes* händer.

Så där skall man se på taflor! Åtminstone på mina.

IDYLL.

Ute på min ägande mark, Bullerholmen, där jag badar mina ungar – och hela byns också, förresten, – och där jag tar mina kräftor.

Björkarna, som förr stodo packade som sillar, äro nu gallrade, och därför har det väckt en så'n undran hvarför stammarna äro så långa och smala.

Men mina ungar äro, gudilofvadt, ej gallrade, och därför äro de korta och tjocka.

Karin är också blifven litet mullig på gamla da'r, och som hon enligt Lisbeth, är «kollkett», så har hon hittat på en sida och vida rôbe, som påminner om damernas på Watteaus «L'embarquement pour l'île de Cythère», och kommit konstrecensenterna att kalla taflan för «rokokobild».

Ack! Tack!

TILL EN LITEN VIRA.

Det är så förskräckligt utomhus. Det hvisslar i knutarna, och snön är inte snö, utan sylar, som alla leta sig in i ögonvrårna; och, under det man gråter och gnäller, piskar en trollen efter ryggen med spön.

Då, att då få sig en liten vira!

Här ser ni groggbrickan och teattiraljen, och Karin är ännu inte riktigt färdig med den allrasista afrundningen af det rent dekorativa, ty dit räknar jag gifvet munklikören, som hon tar ner ifrån byffethyllan.

I bakgrunden befinner sig själfva sanktuarium, virabordet, ordnadt af mig själf.

Förlåt mig denna min lilla last. Någon synd skall väl jag också få begå! Förresten är det endast en tredjedels last, de öfriga tvåtredjedelarna få de två kaptenerna vid Kongl. Dalregementet ta på sig.

«Rätt ska vara rätt, och orätt ska också vara rätt!» heter det ju i spel.

Och Kersti tror att själfva
Näcken spelar vira på harpan blå;
ljufligt är höra därpå...

SCHACKSPELET.

Dessa två unga personer, Kersti och Esbjörn, bedrifva detta ädla spel med mycken ifver. Nu finnes i det närmaste endast fötterna kvar af pjäserna.

Men solen skiner så varmt och mildt in i förmaket, under det jag rasar öfver Karins förbaskade ungar.

FAR OCH MOR.

Detta var förra hösten. De bodde, far och mor, fem minuters väg ifrån vår stuga.

Nu är mor borta. När jag såg de hvita testarna fladdrande för den kulna höstvinden, kände jag, visste jag, att hon ej skulle blifva mycket äldre.

Hon dog i påskas vid åttio års ålder.
Men hvad jag minns, o, moder min,
det är din id,
ditt trägna släp,
och glada mod,
och starka tro,
att Gud tillsist
sig skulle öfver oss förbarma.

Men gubben, stackare, sitter nu så ensam på Kartbacken och ser ut som en gammal tupp. Och jag matar honom med ungar och Dagens Nyheter.

Men hans bästa distraktion är att sitta och se ner i dalen och ilska sig öfver dalkarlarnas gammalmodiga och slöa sätt att sköta sin jord.

Bondpojken från Sörmland!

ADERTON ÅR.

Suzanne och en ann'.

Suzanne, nu vid den åldern. Hon må, i sin hvita dräkt, med den henne liknande solrosen i sin knubbiga hand, afsluta denna serie Larssonsbilder, liksom Karin, då föga äldre, i sin hvita bruddräkt började den.

Nyss har Suzanne varit i London hos sin moster, som är gift med en engelsman, och nu är hon i Falun jämte fyra syskon för hvilka hon hushållar.

De kommo just nu hem – det är en lördag detta skrifves. Stolt uppklättrad på den uråldriga märren Lisa red jag dem till mötes. Ulf kom pr velociped, och de öfriga kommo åkande efter Brunte. Tänk er hela denna kavalkad öfver Sundborns bro!

Suzanne framlade ordentligt sin hushållsbok. Räkenskaperna voro riktiga. Jag tror de mest left på blåbärssoppa och pannkakor.

NÅGRA KANSKE ONÖDIGA SLUTORD.

Det finnes en S. H. T.-kvickhet:
«Hvad är det för likhet mellan Carl Larsson och Kronos?»
Och när den dumma recipienten bara gapar, så får han veta det af allraöfversta ceremonimästaren:
«Jo, båda lefva på sina barn!»

*

Visserligen. Dock, låten mig, när jag nu afslutar dessa rader, i en allvarligare ton säga ännu ett par ord.

Att dessa mer och mindre lyckade efterbildningar efter ett antal åtkomliga små taflor med motiver från mitt hem, på detta sätt blifva spridda kring världen, gör åtminstone mig själf glad.

Det är något af detta, att gå ut och predika för allt folket.

Om hvad? Om femtioåringens lycka? Lycka? Hel lycka finnes ej! Alltid klämmer skon någonstans, och det både för dem som ha många skor, och för dem som ha inga.

Men barnen – och därom handlar egentligen denna bok – äro bärarna af vårt hopp och vår längtan.

O, snyften, dessa äro, liksom ni och jag, dödfödda. Och dock: deras skära kinder och tjocka, hjulande ben, deras glada joller, deras bittra dock- och läxsorger, deras bakvända sätt att uttrycka sig, deras gourmandise, allt, allt detta sätter oss i hänförelse, vi skratta åt dem tills tårarna tillra på våra af lifvets ångest skråmiga kinder,

och vi gastkrama dessa små, och vi tacka Gud för dem, ty när vi äro borta, så – anagga! – äro dessa kvar!

Sluten dem, dessa mina små, i er famn, I skyllen mig det, ty edra små äro mig nästan lika kära som mina egna.

De höra himmelriket till!

Både dina och mina ungar.

Själfporträtt.

Bruden.

Lilla Suzanne.

Leksakshörnet.

Ulf och Pontus.

Lisbeth.

Moderstankar.

Brita och jag.

Karin och Kersti.

Kukuliku, klockan är sju!

En fe.

Kurra gömma.

Spegelbild.

I hagtornshäcken.

Skalorna.

Tupplur i det gröna.

Ferieläsning.

Läxläsning.

Gårdsplanen.

Sjusofverskans dystra frukost.

Konvalescens.

Krattning.

Gratulation.

Esbjörn.

Söndag.

Idyll.

Till en liten vira.

Schackspelet.

Far och Mor.

Aderton år.